U0099691

小跳豆
Jumping Bean
幼兒智力訓練
貼紙遊戲書

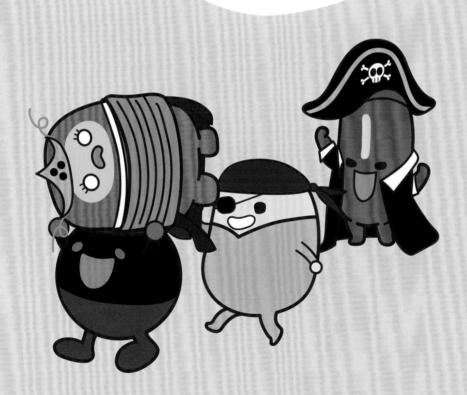

新雅文化事業有限公司
www.sunya.com.hk

誰的影子

請你觀察下面豆豆們的影子，然後從貼紙頁找出正確的豆豆角色貼紙，貼在相配的影子上。

登場角色

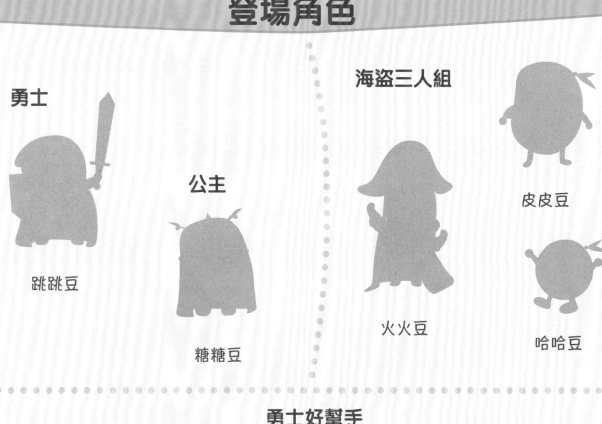

勇士

跳跳豆

公主

糖糖豆

海盜三人組

皮皮豆

火火豆

哈哈豆

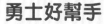

勇士好幫手

胖胖豆

小紅豆

脆脆豆

力力豆

博士豆

眾裏尋豆

勇士跳跳豆要在圖中找出他的好幫手：小紅豆、博士豆、脆脆豆、胖胖豆和力力豆。請你按提示把圓圈塗上相配的顏色。

獎勵貼紙

提示：

 小紅豆　 博士豆　 脆脆豆　 胖胖豆　 力力豆

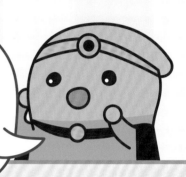

例：

穿越地下迷宮

海盜三人組哈哈豆、皮皮豆和火火豆逃到地洞裏去。小紅豆來幫忙,請你按照小紅豆的提示,用線把正確的路徑畫出來。

獎勵貼紙

請按照圖形的順序,找出正確的路線,否則會遇上危險啊!

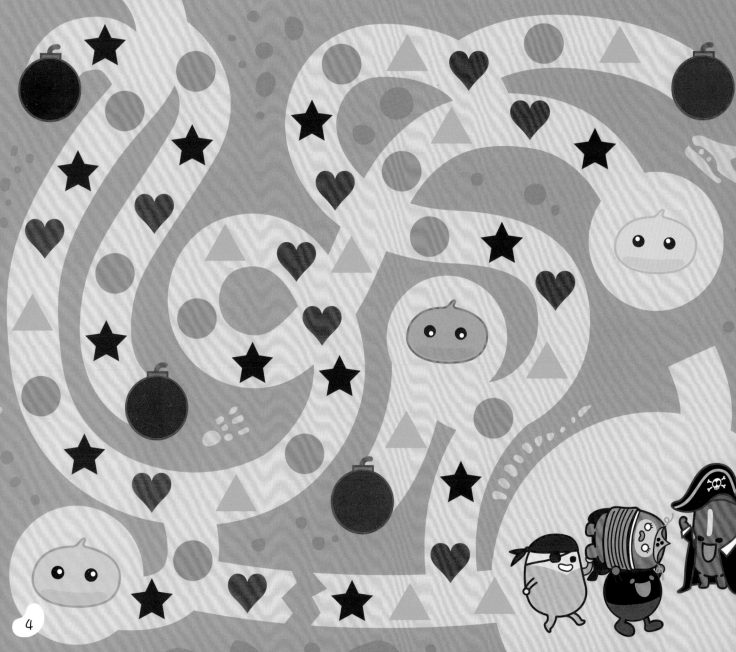

不一樣的照片

跳跳豆和小紅豆發現了兩幅照片，他們要觀察兩幅圖中不同的地方。請你在第二幅圖中，圈出5個不同的地方。

獎勵
貼紙

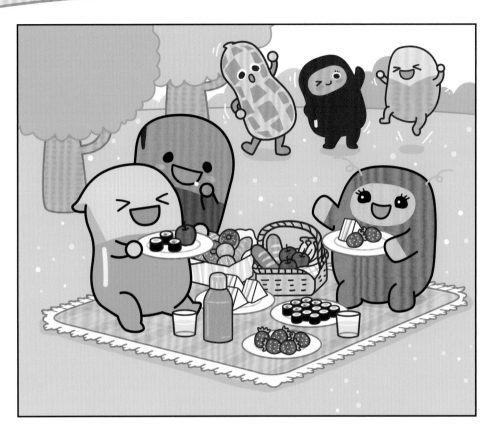

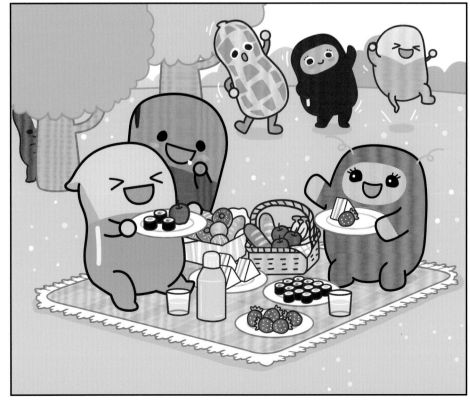

豆豆的位置

跳跳豆和小紅豆來到格子陣。他們要按規則，把豆豆放到格子裏。請你從貼紙頁找出豆豆貼紙，貼在正確的位置。

獎勵
貼紙

> 每一橫行和直行必須是 4 個不同的豆豆。

記憶大考驗

請你運用 10 秒觀察下面的一組豆豆位置圖，記下豆豆們的位置，然後蓋上豆豆位置圖。

豆豆位置圖

哪些豆豆不見了？請你從貼紙頁找出豆豆貼紙，貼在正確的位置。

誰來幫幫忙

下一位出現的勇士好幫手是誰？請你根據圓點的顏色
提示塗上顏色。

獎勵
貼紙

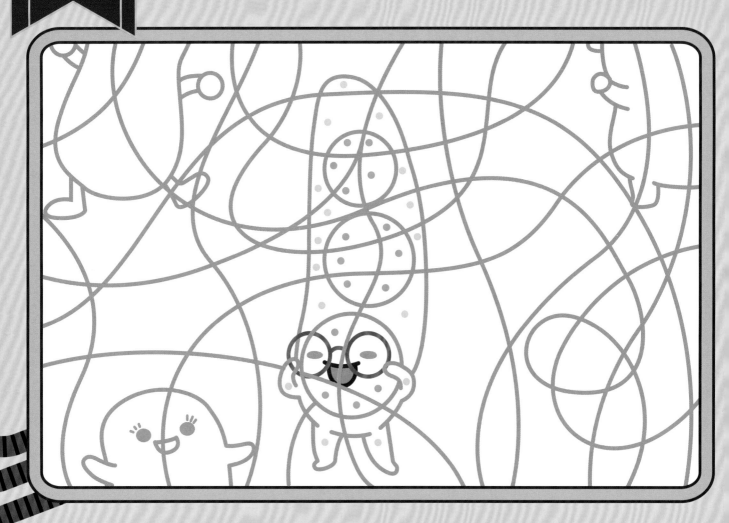

仔細觀察上圖，你知道他是誰嗎？請你圈出有關他的外形特徵及名稱。

外形			
臉孔			
顏色			
名稱	博士豆	小紅豆	脆脆豆

圖形解碼

跳跳豆和他的好幫手博士豆，發現了一些圖形謎題，請你回答以下各題。

① 請你仔細觀察以下五個圖形，哪一個與其他四個是不同的？把它圈起來。

② 請你數一數，下圖有多少個積木？請把答案寫在空格裏。

 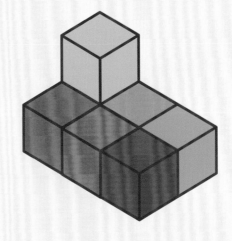

星星陣

地上有一個星形圖案。請你從貼紙頁找出豆豆貼紙，貼在星形上正確的位置，使每條線的交接位置都有四個豆豆。

獎勵
貼紙

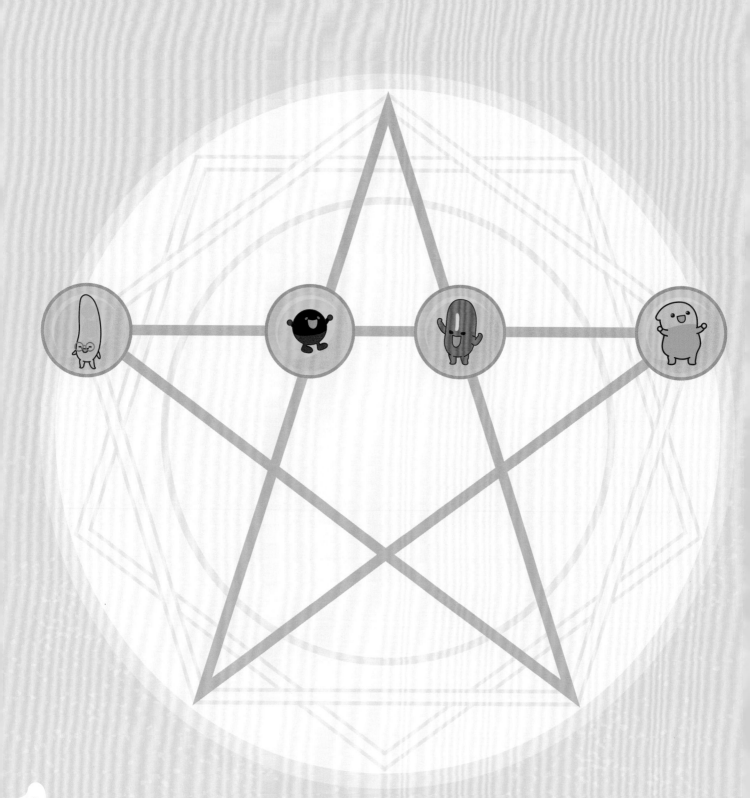

星星陣

獎勵
貼紙

海盜的謎題

海盜三人組留下了一些謎題，要跳跳豆和博士豆來挑戰。請你想一想以下謎題的答案，然後從貼紙頁找出正確的答案貼紙，貼在空格內。

獎勵
貼紙

① 紅眼睛，白毛衣，
長耳朵，短尾巴，
愛吃乾草和蔬菜，
走起路來蹦蹦跳。
（猜一動物）

② 身體瘦又長，
穿着花衣裳，
寫字和畫畫，
靠它來幫忙。
（猜一文具）

③ 這個胖子真古怪，
生來有個怪脾氣，
你不打它不出聲，
你越打它越歡喜。
（猜一樂器）

④ 兩隻小船結伴行，
早上出門晚上歸。
十名乘客分開坐，
東船西船各五人。
（猜一服飾）

獎勵
貼紙

尋豆啟事

跳跳豆勇士失去了海盜三人組和糖糖豆公主的踪影。
博士豆畫了幾幅尋豆海報。請你觀察下面四幅海報，
在每幅海報中找出一組無論動作和表情都相同的三個
豆豆，把他們圈起來。

獎勵
貼紙

重組過程

跳跳豆收到糖糖豆被海盜三人組捉走前的圖片，博士豆幫他重組事情發生的經過。請你觀察下面各圖，按事件發生的先後次序在空格裏寫上數字 1-4 (1 是最先，4 是最後)。

獎勵貼紙

誰來幫幫忙

下一位勇士好幫手會是誰呢？請你由跳跳豆開始，
找出線的另一端在哪裏，然後圈出正確的答案。

獎勵
貼紙

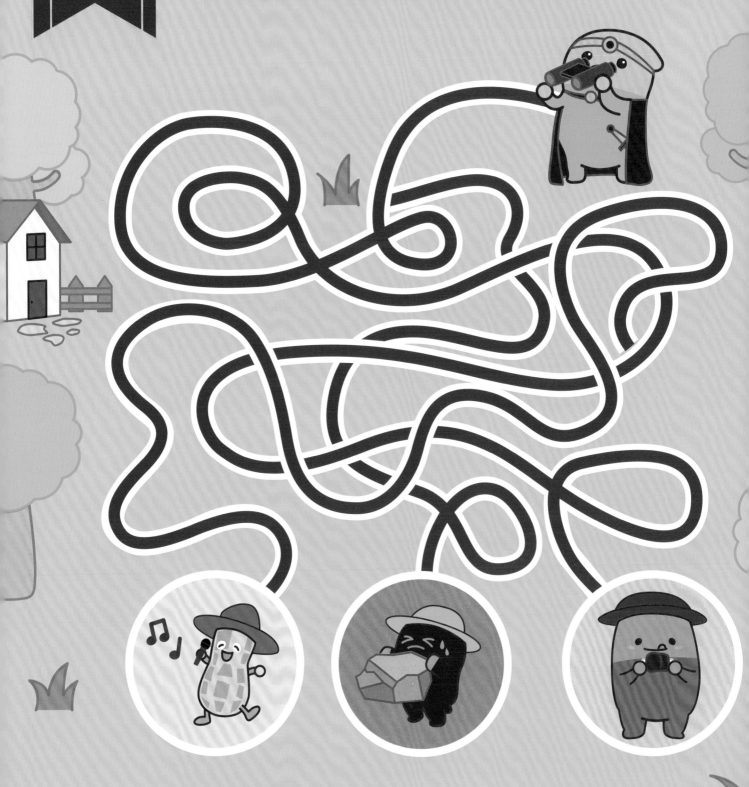

下一位勇士好幫手是：　　脆脆豆　　力力豆　　胖胖豆

挑戰 14

吸取能量

請你按照籃子上的提示給胖胖豆準備食物，從貼紙頁找出正確的食物貼紙貼在籃子裏。

獎勵貼紙

蔬菜類

奶類

水果類

穀物類

魚類、肉類、蛋類

收拾裝備

胖胖豆要收拾行裝準備出發。請你觀察物品的剪影，從貼紙頁找出正確的物品貼到他的袋子裏。

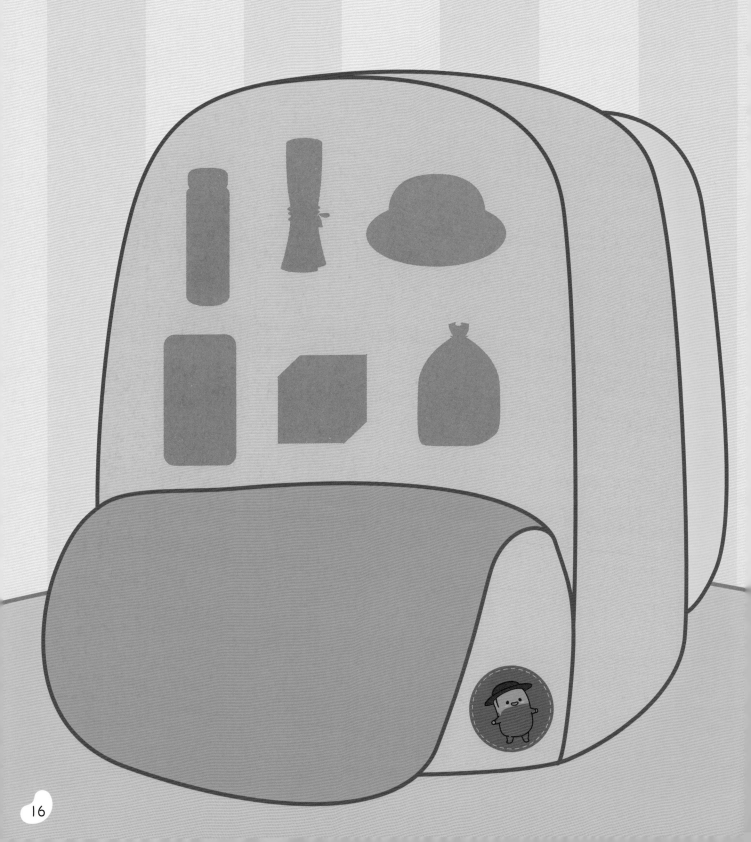

追踪海盜三人組

胖胖豆和跳跳豆發現了海盜三人組和糖糖豆的踪影。
請你按次序把圖像連起來，便能追到他們了，你可以
橫行或直行。

獎勵
貼紙

次序：

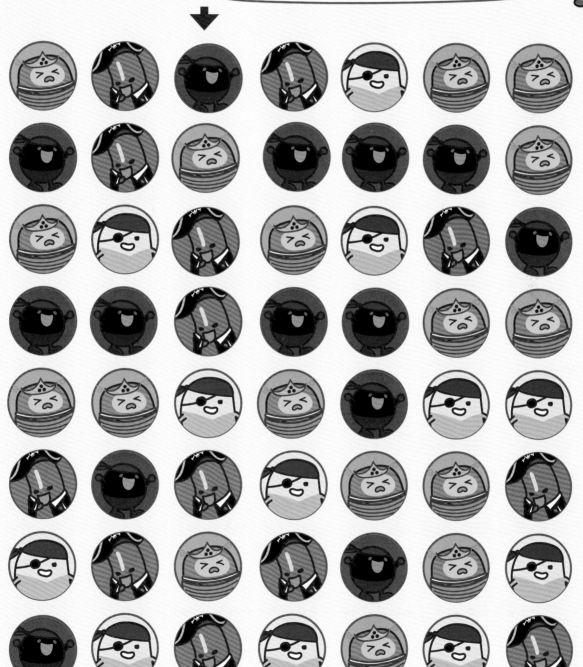

密室解碼

海盜三人組走進一個密室。請你根據牆壁上的密碼表，在空格裏填寫各圖案所代表的英文字母，解開密碼。

獎勵貼紙

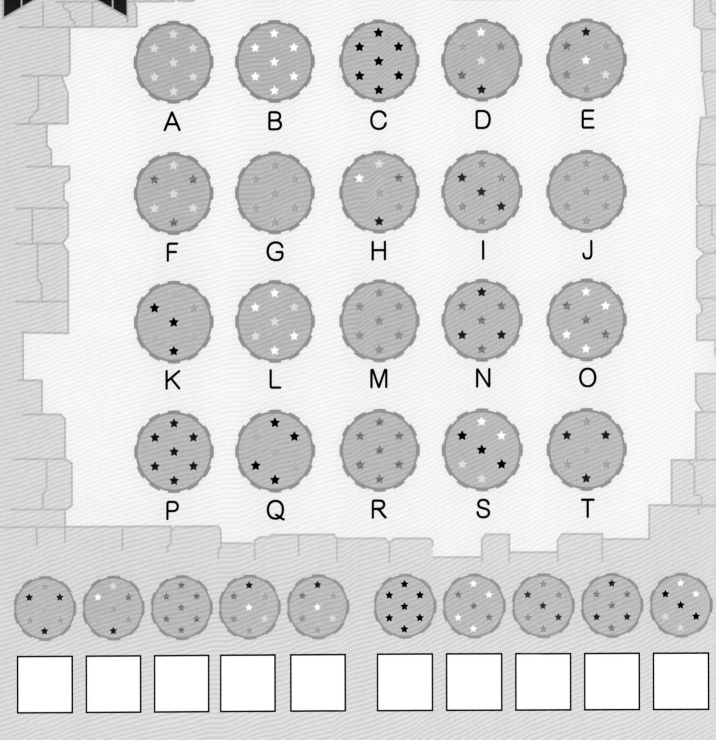

找到密碼了嗎？它代表什麼意思？請你把正確答案圈起來。

未完成的畫像

胖胖豆和跳跳豆打開了密室的門,可是被海盜三人組逃脫了。他們遺下了一些畫像,每幅畫像只有一半。請你從貼紙頁找出另一半貼紙貼上。

獎勵
貼紙

A

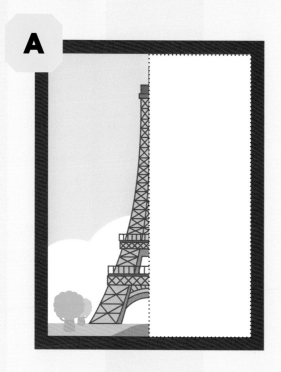

B

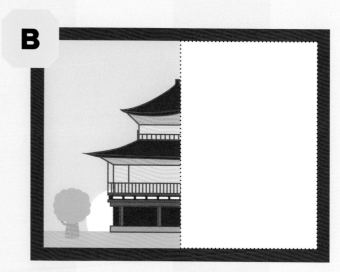

C

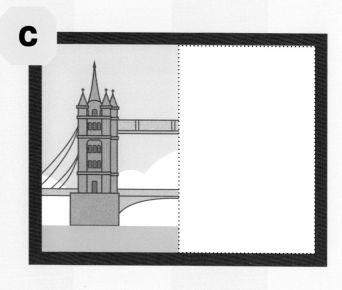

那些是什麼地方?請你把代表答案的英文字母填在空格裏。

日本金閣寺　　　　法國巴黎艾菲爾鐵塔　　　　英國倫敦塔橋

挑戰 19

誰是好幫手

跳跳豆要找新的好幫手。胖胖豆向跳跳豆展示兩幅手機畫面。請你從貼紙頁找出正確的貼紙，貼在畫面上。看看是哪位兩位好幫手吧！

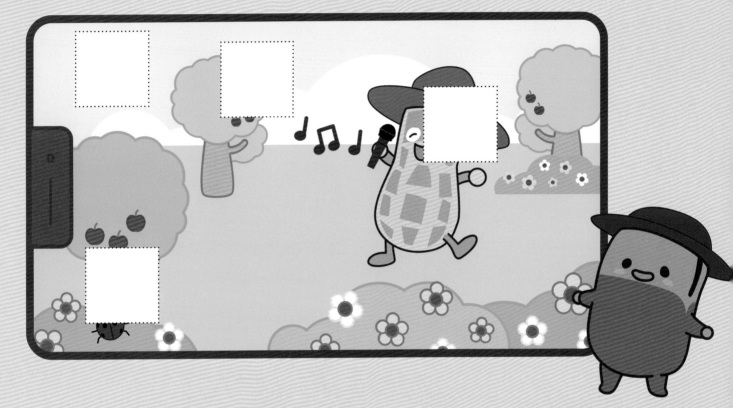

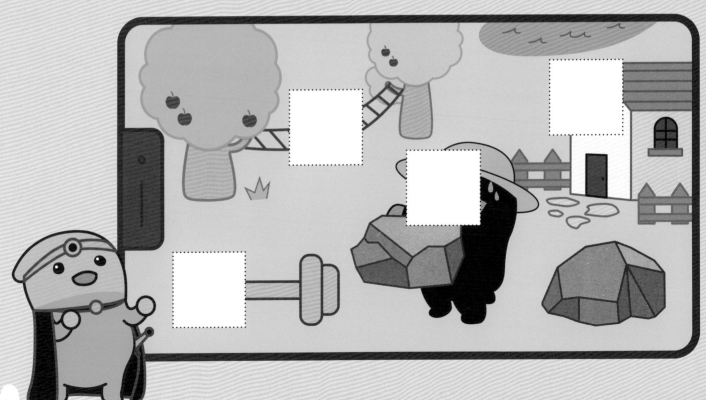

奇怪的倒影

跳跳豆來找脆脆豆。脆脆豆正在釣魚。跳跳豆發現他們的水中倒影有點不對勁。請你觀察水中的倒影，找出跟跳跳豆和脆脆豆 7 個不同的地方，然後圈起來。

獎勵
貼紙

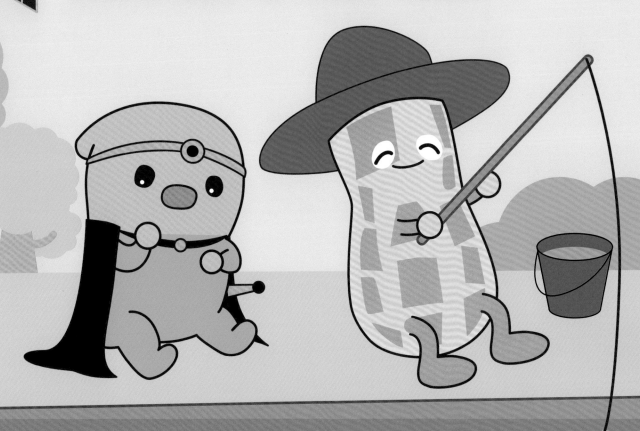

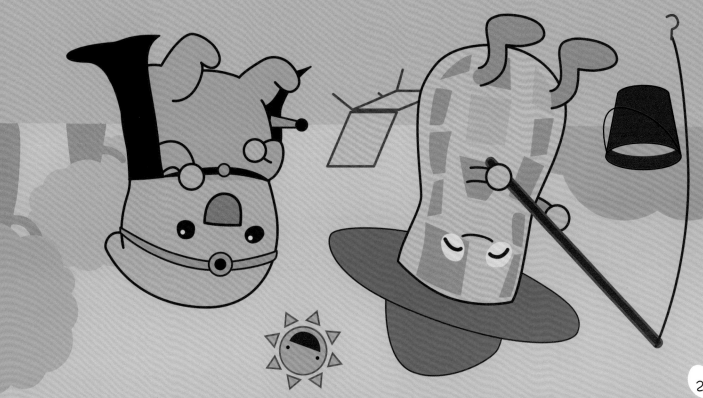

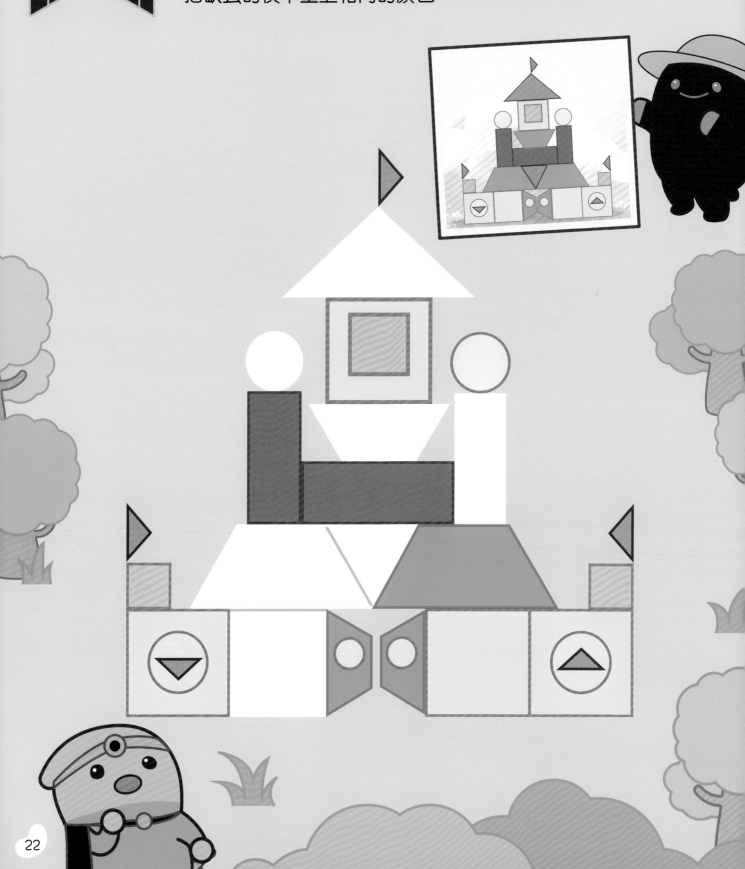

砌城堡

跳跳豆去找力力豆。力力豆正在搬積木鍛煉力氣。
請你觀察力力豆砌出來的積木屋，然後在大圖中
把缺去的積木塗上相同的顏色。

獎勵
貼紙

出發吧！

跳跳豆和一眾好幫手再次出發。他們需要乘坐交通工具。請你猜猜以下的謎語是哪些交通工具，然後在圓圈裏填上英文字母所代表的交通工具。

獎勵貼紙

① 是鳥不是鳥，
　卻在天上飛。
　一雙鐵翅膀，
　能飛幾千里。

A

② 遠看像條龍，
　最愛穿山洞。
　載人到處去，
　走路轟隆隆。

B

③ 肚子大大，身體彎彎。
　只愛游泳，不愛走路。
　它生氣時，冒出煙霧。
　嗚嗚嗚嗚，發出警告。

C

我們乘坐什麼交通工具好呢？

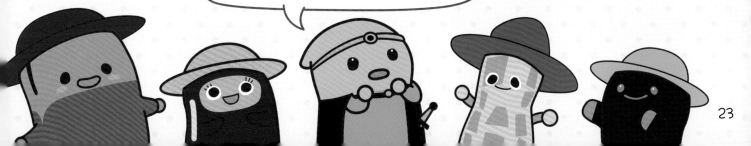

藏寶圖的碎片

跳跳豆獲得一張藏寶圖，但是有些地方欠缺了。請你
觀察缺少了的部分，然後從貼紙頁找出正確的貼紙貼
在空格裏，成為完整的藏寶圖。

獎勵
貼紙

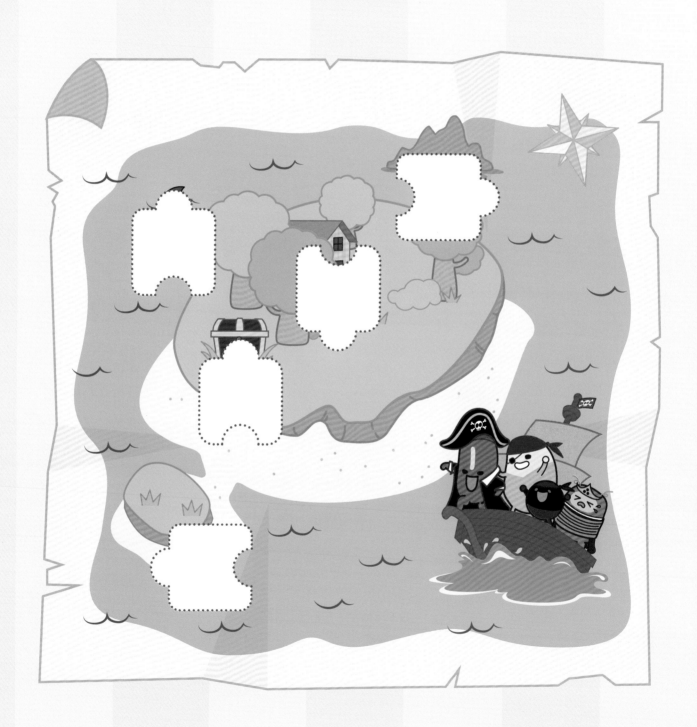

海盜三人組的挑戰

跳跳豆和好幫手們要動動腦筋解答下面各題，才能找
到海盜三人組。請你也來幫忙吧！

獎勵
貼紙

A. ☺ ☆ ⬆ 9

B. ☺ ☆ ⬆ 8

C. ☹ ☆ ▢ 8

① 海邊上有些圖案被海水沖走了，
你知道完整的圖案是怎樣的嗎？
請你把它圈起來。

② 右面 5 枝拐杖糖，
哪一枝在最底呢？
請你把拐杖塗上跟正確
答案相同的顏色。

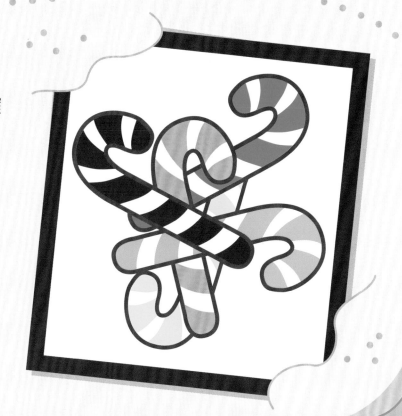

25

分身三人組

哇！海盜三人組施展了分身術！請你找出躲起來的
哈哈豆、火火豆和皮皮豆，並把他們圈起來。
（提示：各有 3 個）

獎勵
貼紙

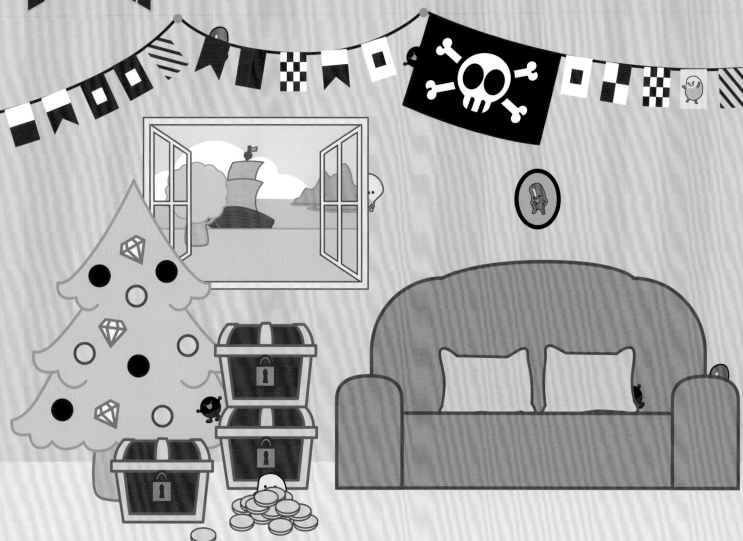

請你根據找到哈哈豆、火火豆和皮皮豆所得的分數，把得分加起來。每個豆豆
各有不同分數，看看你能獲得多少分吧！每找到 1 個你可以在空格裏加「✓」。

		第 1 個	第 2 個	第 3 個	合共得分
	1 分				
	2 分				
	3 分				

同心合力

跳跳豆、胖胖豆、脆脆豆和力力豆被機關分隔開來！但是他們決心要救出糖糖豆公主。請你分別幫他們找出營救糖糖豆公主的路線並畫出來。

獎勵
貼紙

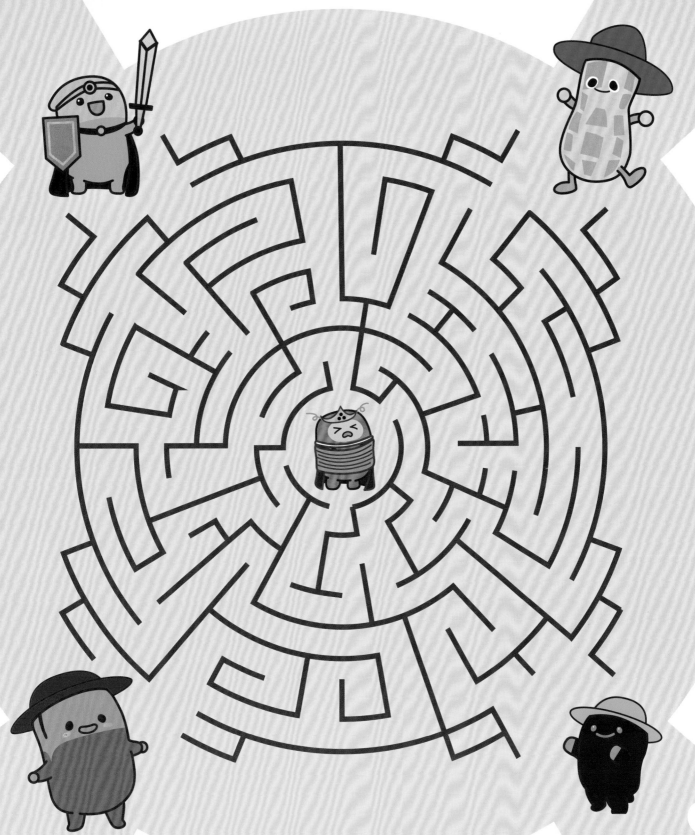

真假公主

跳跳豆和好幫手們終於見到糖糖豆公主了！可是他們一共發現了 3 個！請你根據提示找出真正的糖糖豆公主，然後在空格裏貼上 ♥ 貼紙。

獎勵
貼紙

頭上有兩條綠色的辮子。

皇冠上有 3 顆寶石。

雙手是綠色。

披肩是紅色。

完成任務

跳跳豆和好幫手們成功救出糖糖豆公主！他們列隊跳舞慶祝。請你觀察每組的舞步和方向，從貼紙頁找出正確的小紅豆或博士豆貼紙貼在空格裏。

獎勵貼紙

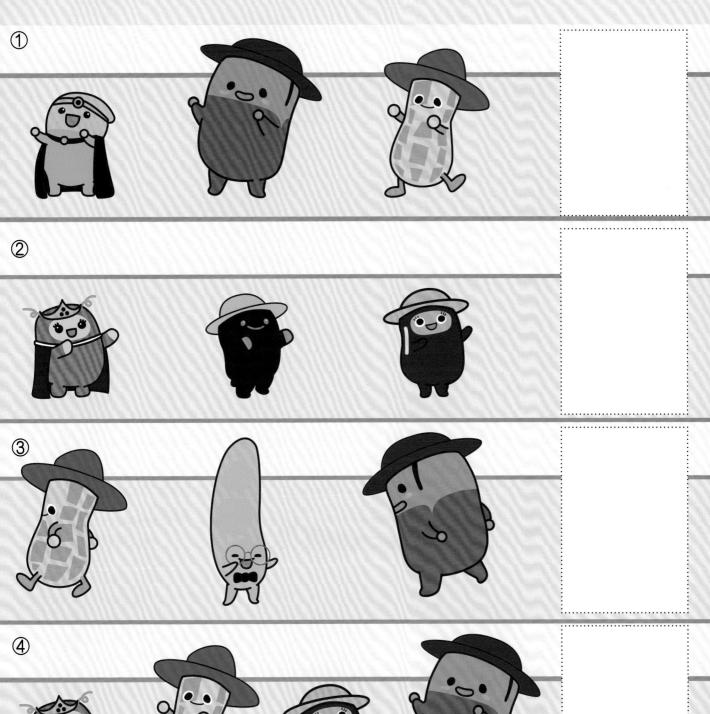

答案頁

挑戰 1

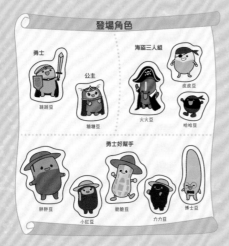

挑戰 2

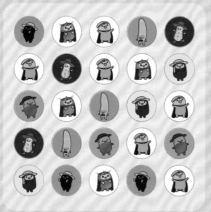

挑戰 3

挑戰 4

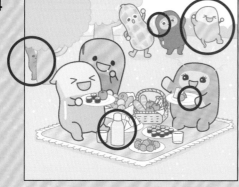

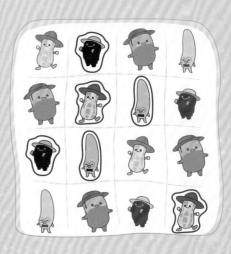

挑戰 6

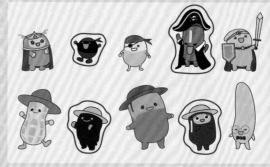

挑戰 7

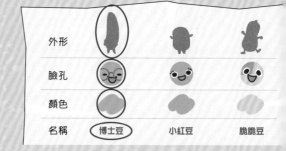

挑戰 8　　①　　　② 4個；7個

挑戰 9（參考答案）

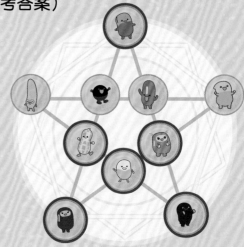

挑戰 10　① ② ③ ④
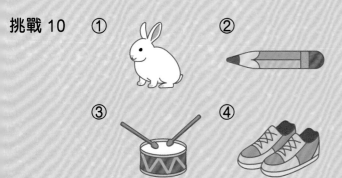
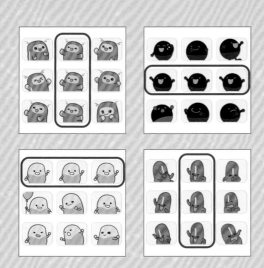

挑戰 11
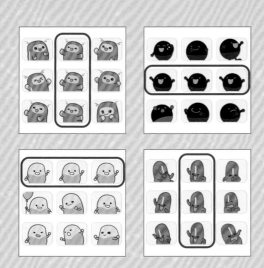

挑戰 12　左上：1、右上：2、
　　　　　左下：4、右下：3

挑戰 13　胖胖豆

挑戰 14
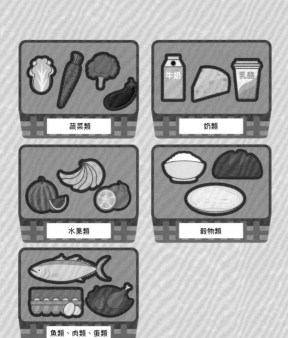

挑戰 15

挑戰 16
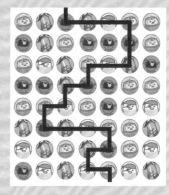

挑戰 17

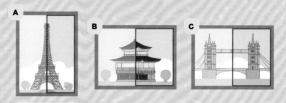

挑戰 18
B：日本金閣寺
A：法國巴黎艾菲爾鐵塔
C：英國倫敦塔橋

挑戰 19
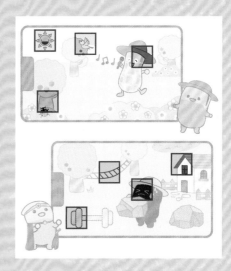

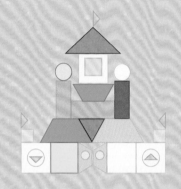
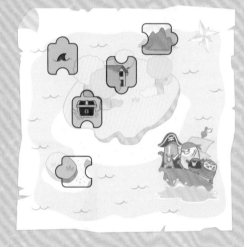

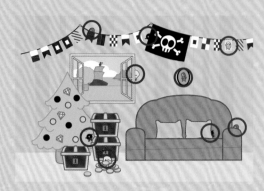
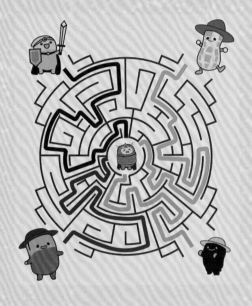
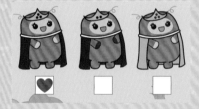

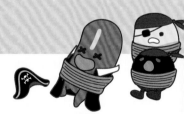
 小跳豆幼兒智力訓練貼紙遊戲書

編　　寫：新雅編輯室
繪　　圖：黃觀山
責任編輯：趙慧雅
封面設計：李成宇
美術設計：黃觀山
出　　版：新雅文化事業有限公司
　　　　　香港英皇道 499 號北角工業大廈 18 樓
　　　　　電話：（852）2138 7998
　　　　　傳真：（852）2597 4003
　　　　　網址：http://www.sunya.com.hk
　　　　　電郵：marketing@sunya.com.hk

發　　行：香港聯合書刊物流有限公司
　　　　　香港荃灣德士古道 220-248 號荃灣工業中心 16 樓
　　　　　電話：(852) 2150 2100
　　　　　傳真：(852) 2407 3062
　　　　　電郵：info@suplogistics.com.hk
印　　刷：中華商務彩色印刷有限公司
　　　　　香港新界大埔汀麗路 36 號
版　　次：二○二二年六月初版
版權所有・不准翻印

ISBN: 978-962-08-7982-1
© 2022 Sun Ya Publications (HK) Ltd.
18/F, North Point Industrial Building, 499 King's Roa
Hong Kong
Published in Hong Kong, China
Printed in China